技有所承

郭子鸣

技有所承 画兰

轩敏华◎主编

周梅元 帅伟钢◎著

中原出版传媒集团

中原传媒股份公司

河南美术出版社

·郑州·

序言

兰花对生长环境的要求比较高，它长于深山空谷，不因无人而不芳，但移植起来也比较困难。兰花品种繁多，如春兰、建兰、翡翠兰、墨兰、蝴蝶兰、蕙兰等。兰花的品种不同，其花头大小和叶子宽窄也不尽相同，但在中国画中常见的也就是兰草和蕙兰两种。其所不同者，蕙叶较兰草兰叶长，一茎多花，兰草兰叶较短，一茎一花。

中国历来有"香草美人"物象流类的传统。文人士大夫将香草视作品行高洁的君子，用来体现忠贞不移的气节。兰花之所以与梅、竹和菊并列，合称"四君子"，其原因即在于此。历代画家多好以兰花为载体，来寄寓自己的社会理想、家国情怀、人生哲理。自古文人偏爱种兰、赏兰、咏兰、画兰。兰最令人倾倒的地方就是它的"幽"，这种不以无人而不芳的"幽"，不只是属于林泉高士的气质，更是一种文人品格的象征，一种"人不知而不愠"的君子德风。

古语云："喜气写兰。"兰草形态简洁素雅，叶形细长秀美，花姿优美，花色淡雅，花香浓郁，清而不浊。其迎风飘拂、带露含烟、袅袅婷婷之态，自有一种纤徐舒展的形式之美。宋人无名氏画家有一幅《秋兰绽蕊图》，画在工笔团扇上，花叶不过寥寥数笔，但整体画面结构纵横错落，极有情思。传为黄居寀的《花卉写生图册》中有一帧兰草，用双钩着色法，形质俱肖。画家画兰，亦称写兰、撇兰。而无论"写"还是"撇"，指的均是文人写意之法。相传墨兰始于宋末的赵孟坚、郑思肖。赵孟坚的《墨兰图》用笔柔中带刚、笔法古秀。郑思肖的《墨兰图》用极简淡之笔撇出，不过一花数叶，疏秀古淡之气扑人眉宇。上题："向来俯首问羲皇，汝是何人到此乡。未有画前开鼻孔，满天浮动古馨香。"他的兰无根无土，人家问他为何如此，他说："土为番人夺去。"作为宋遗民的他，坐必向南，并自号"所南"，以示不忘故国。

元明之际，画兰名家辈出。元赵孟頫、赵雍父子皆善墨兰。赵雍有《兰竹图》，兰叶劲挺，笔势舒展，笔致秀润。明文徵明善画墨兰，据说他的画法是受到赵雍的启发。他善画"丛兰"，不同于郑思肖的花少叶稀，而是花繁叶茂，蔚然深秀。他撇兰叶往往细长而韧，有时甚至需要接续其笔，其妙处在繁多而不杂乱。他的长子文彭画兰师法于他而略增豪放，其《兰花图》画了两丛杂以荆棘的兰草，用笔活脱处直逼"青藤白阳"，显得清新脱俗。仇英善双勾兰花，设色典雅，妩媚多姿。其《双勾兰花图》上有文徵明题诗曰："九畹光风转，重岩坠露香。紫宫祠太乙，瑶席荐琼芳。"其后又有周天球、陈古白、周之冕皆善画兰，至陈淳、徐渭，笔势狂逸，墨气淋漓，开大写意兰草之先河。

明清之际，"四僧"中的八大山人、石涛均善写兰，八大山人惜墨如金，石涛淋漓洒脱，二人各擅胜场。其后"扬州八怪"中的郑燮、李方膺、金农、罗聘皆善画兰。郑板桥一生专擅兰竹，其画兰出自石涛，比石涛更饶瘦硬之致，其胜在骨力劲健。他的兰格法精

严，兰叶虽至繁至多而丝毫不觉得散乱。他有一首题兰诗这样写道："身在千山顶上头，突岩深缝妙香稠。非无脚下浮云闹，来不相知去不留。"正是其一生不与人俯仰的昂藏人格之真实写照。李方膺画兰势挟风雷，纵横驰突，一反"喜气写兰"的古训，颇多身世浮沉的坎壈之气。金农画兰常用双勾法，气息苍古，线条老辣厚重，拙重古朴如画像石饰纹。罗聘双勾用金农笔意，其墨兰用隶书一波三折法写成，古拙韶秀，翩翩可人。"海派"中如任伯年双勾兰花，吴昌硕墨兰，均堪称绝唱。尤其是吴昌硕，他画兰并不依靠一长二短三交破的常规常法，也并不在花叶翻卷的自然形态上着力，只是以篆书圆劲朴茂的线条放意画去，然后再依据画面作必要的收拾与补救，所以他的兰虽好，却颇不宜于初学。

近代以来画兰的名家颇多，这里不妨聊举数人加以说明。齐白石画兰远较一般画家更为粗大笨重，似与画兰本义相去甚远，惟其于玻璃杯中置放兰花一茎，其立意清新脱俗，笔墨殊胜，成为画兰名作中过目不忘的精品。潘天寿画兰取法石涛、八大山人，却能于画面结构翻出新意，其布局奇险，用笔劲挺，擅长取势，兼能以少胜多，故无论大幅小帧，均能做到笔简意足，

情理俱胜。其后李苦禅画兰，于潘天寿获益良多，只是李苦禅将章草的笔法透入画中，撇叶迟涩顿挫，毛而不光，为画面平添了几分稚拙之趣。张大千画兰颇得力于写生。他的兰草无论双勾还是写意，均婀娜多姿，生活气息浓厚。其他如王雪涛的潇洒、白蕉的俊逸、朱屺瞻的老辣，也都各有千秋，或出新意于古法之中，或寄妙理于豪放之外，足堪引人遐想。

以上所述，仅是画兰的大概，各人的殊胜之处，难以尽概。古人云："操千曲而后晓声，观千剑而后识器。"世间万法，殊途同归，个中奥诀，还是留给临习者细细揣摩吧。

周梅元　轩敏华
2018年夏

扫码看视频

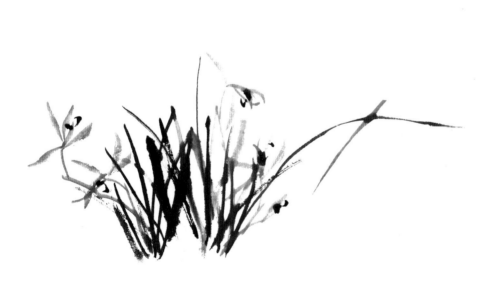

目录

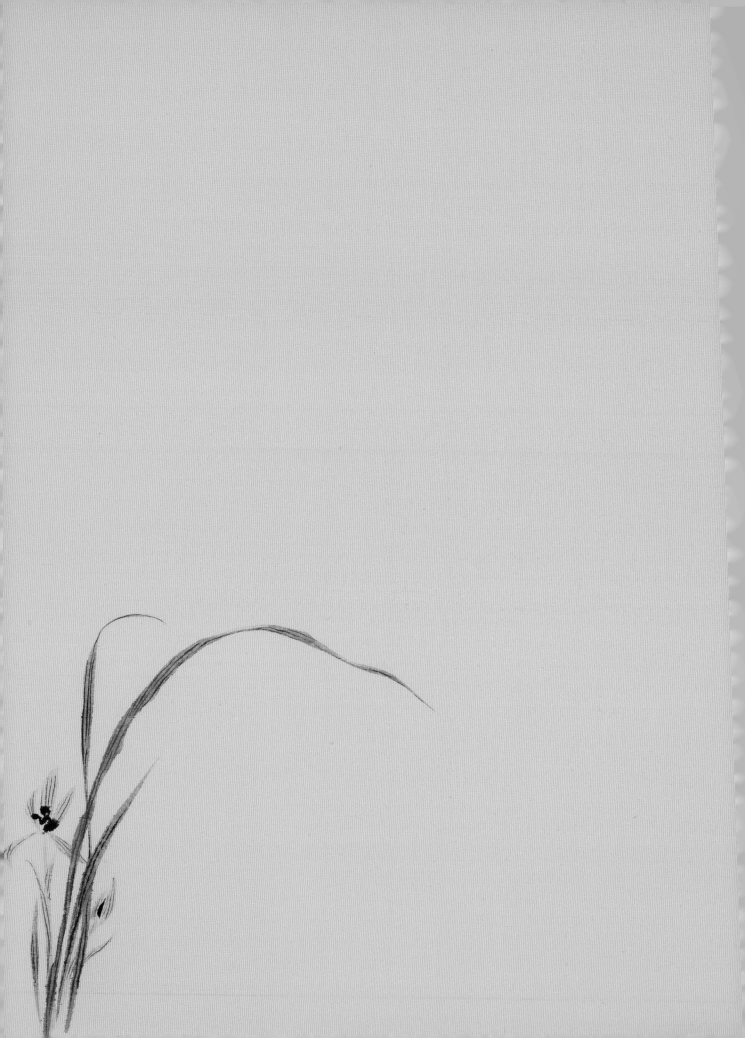

第一章 基础知识

笔

画中国画的笔是毛笔，在文房四宝之中，可算是最具民族特色的了，也凝聚着中国人民的智慧。欲善用笔，必须先了解毛笔种类、执笔及运笔方法。

毛笔种类因材料之不同而有所区别。鹿毛、狼毫、鼠须、猪毫性硬，用其所制之笔，谓之"硬毫"；羊毫、鸡毛性软，用其所制之笔，谓之"软毫"；软、硬毫合制之笔，谓之"兼毫"。"硬毫"弹力强，吸水少，笔触易显得苍劲有力，勾线或表现硬性物质之质感时多用之。"软毫"吸着水墨多，不易显露笔痕，渲染着色时多用之。"兼毫"因软硬适中，用途较广。各种毛笔，不论笔毫软硬、粗细、大小，其优良者皆应具备"圆""齐""尖""健"四个特点。

绘画执笔之法同于书法，以五指执笔法为主。即拇指向外按笔，食指向内压笔，中指钩住笔管，无名指从内向外顶住笔管，小指抵住无名指。执笔要领为指实、掌虚、腕平、五指齐力。笔执稳后，再行运转。作画用笔较之书法用笔更多变化，需腕、肘、肩、身相互配合，方能运转得力。执笔时，手近管端处握笔，笔之运展面则小；运展面随握管部位上升而加宽。具体握管位置可据作画时需要而随时变动。

运笔有中锋、侧锋、藏锋、露锋、逆锋及顺锋之分。用中锋时，笔管垂直而下，使笔心常在点画中行。此种用笔，笔触浑厚有力，多用于勾勒物体之轮廓。侧锋运笔时锋尖侧向笔之一边，用笔可带斜势，或偏卧纸面。因侧锋用笔是用笔毫之侧部，故笔触宽阔，变化较多。

作画起笔要肯定、用力，欲下先上、欲右先左，收笔要含蓄沉着。笔势运转需有提按、轻重、快慢、疏密、虚实等变化。运笔需横直挺劲、顿挫自然、曲折有致，避免"板""刻""结"三病。

作画行笔之前，必须"胸有成竹"。运笔时要眼、手、心相应，灵活自如。绘画行笔既不能如脱缰野马，收勒不住，又不能缩手缩脚，欲进不进，优柔寡断，为纸墨所困，要"笔周意内""画尽意在"。

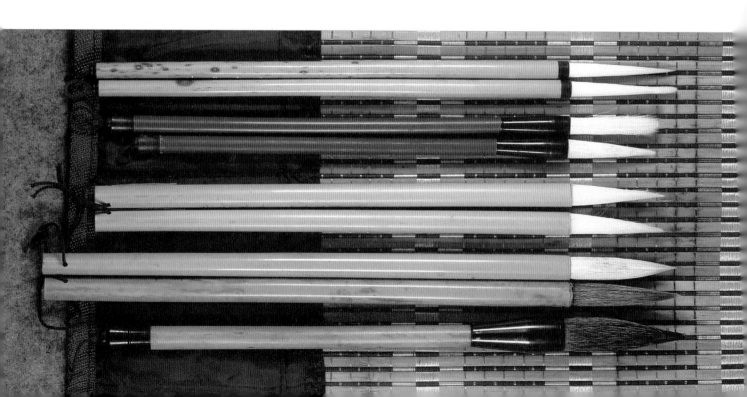

墨

墨之种类有油烟墨、松烟墨、墨膏、宿墨及墨汁等。油烟墨，用桐油烟制成，墨色黑而有泽，深浅均宜，能显出墨色细致之浓淡变化。松烟墨，用松烟制成，墨色暗而无光，多用于画翎毛和人物之乌发，山水画中不宜使用。墨膏，为软膏状之墨，取其少许加水调和，并用墨锭研匀便可使用。宿墨，即研磨存留于砚中隔夜之墨，熟纸、熟绢作画不宜使用，生宣纸作画可用其淡者。浓宿墨易成渣滓难以调和，无渣滓之浓宿墨因其墨色更黑，可作焦墨为画面提神。宿墨须用之得法，用之不当，易污画面。墨汁，应用书画特制墨汁，墨汁中加入少许清水，再用墨锭加磨，调和均匀，则墨色更佳。

国画用墨，除可表现形体之质感外，其本身还具有色彩感。墨中加入清水，便可呈现出不同之墨色，即所谓"以墨取色"。前人曾用"墨分五色"来形容墨色变化之多，即焦墨、重墨、浓墨、淡墨、清墨。

运笔练习，必须与用墨相联。笔墨的浓淡干湿，运笔的提按、轻重、粗细、转折、顿挫、点乩等，均需在实践中摸索，掌握熟练，始能心手相应，出笔自然流利。

表现物象的用墨手法可分为破墨法、积墨法、泼墨法、重墨法和清墨法。

破墨法： 在一种墨色上加另一种墨色叫破墨。有以浓墨破淡墨，有以淡墨破浓墨。

积墨法： 层层加墨，浓淡墨连续渲染之法。用积墨法可使所要表现之物象厚重有趣。

泼墨法： 将墨泼于纸上，顺着墨之自然形象进行涂抹挥扫而成各种图形。后人将落笔大胆、点画淋漓之画法统称泼墨法。此种画法，具有泼辣、惊险、奔泻、磅礴之气势。

重墨法： 笔落纸上，墨色较重。适当地使用重墨法，可使画面显得浑厚有神。

清墨法： 墨色清淡、明丽，有轻快之感。用淡墨渲染，只微见墨痕。

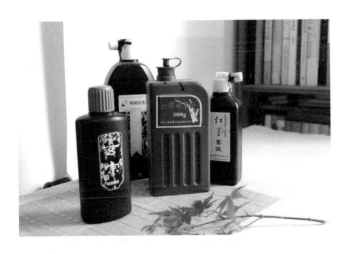

纸

中国画主要用宣纸来画。宣纸是中国画的灵魂所系，纸寿千年，墨韵万变。宣纸，是指以青檀树皮为主要原料，以沙田稻草为主要配料,并主要以手工生产方式生产出来的书画用纸，具有"韧而能润、光而不滑、洁白稠密、纹理纯净、搓折无损、润墨性强"等特点。

平时常见的宣纸、高丽纸、浙江皮纸、云南皮纸、四川夹江皮纸都属皮纸，宣纸又有生宣、熟宣、半熟宣的区别。生宣纸质细而松，水墨写意画多用。生宣经加工煮捶研光后，叫熟宣，如常见的玉版宣即是。熟宣加矾水刷过，便是矾宣。矾宣不渗墨，宜于工笔画。宣纸还有单宣、夹宣之分。国画用纸，一般都是单宣，夹宣厚实，可作巨幅。宣纸凡经加工染色，印花、贴金、涂蜡，便是笺，以杭州产为最佳。现代国画一般不用笺，而明代用笺纸作画则较为普遍。除了宣、笺以外，也有用丝织物为底本作书作画的，最常用的是绢。绢也有生、熟两种，相当于宣纸中的生宣、熟宣。当前市面上出售的大都是熟绢。熟绢上过矾，适合画工笔、小写意。

宣纸的保存方法很重要。一方面，宣纸要防潮。宣纸的原料是檀皮和稻草，如果暴露在空气中，容易吸收空气中的水分，也容易沾染灰尘。方法是用防潮纸包紧，放在书房或房间里比较高的地方，天气晴朗的日子，打开门窗、书橱，让书橱里的宣纸吸收的潮气自然散发。另一方面，宣纸要防虫。宣纸虽然被称为千年寿纸，但也不是绝对的。防虫方面，为了保存得稳妥些，可放一两粒樟脑丸。

砚

砚之起源甚早，大概在殷商初期，砚初见雏形。刚开始时以笔直接蘸石墨写字，后来因为不方便，无法写大字，人类便想到了可先在坚硬东西上研磨成汁，于是就有了砚台。我国的四大名砚，即端砚、歙砚、洮砚、澄泥砚。

端砚产于广东肇庆市东郊的端溪，唐代就极出名，端砚石质细腻、坚实、幼嫩、滋润，扣之若婴儿之肤。

歙砚产于安徽，其特点，据《洞天清禄集》记载："细润如玉，发墨如油，并无声，久用不退锋。或有隐隐白纹成山水、星斗、云月异象。"

洮砚之石材产于甘肃洮州大河深水之底，取之极难。

澄泥砚产于山西绛州，不是石砚，而是用绢袋沉到汾河里，一年后取出，袋里装满细泥沙，用来制砚。

另有鲁砚，产于山东；盘谷砚，产于河南；罗纹砚，产于江西。一般来说，凡石质细密，能保持湿润，磨墨无声，发墨光润的，都是较好的砚台。

色

　　中国画的颜料分植物颜料和矿物颜料两类。属于植物颜料的有胭脂、花青、藤黄等，属于矿物颜料的有朱砂、赭石、石青、石绿、金、铝粉等。植物颜料色透明，覆盖力弱；矿物颜料质重，着色后往下沉，所以往往反面比正面更鲜艳一些，尤其是单宣生纸。为了防止这种现象，有些人在反面着色，让色沉到正面，或者着色后把画面反过来放，或在着色处先打一层淡的底子。如着朱砂，先打一层洋红或胭脂的底子；着石青，先打一层花青的底子；着石绿，先打一层汁绿的底子。这是因为底色有胶，再着矿物颜料就不会沉到反面去了。现在许多画家喜欢用从日本传回来的"岩彩"，其实岩彩是属于矿物颜料类。植物颜料有的会腐蚀宣纸，使纸发黄、变脆，如藤黄；有的颜色易褪，尤其是花青，如我们看到的明代或清中期以前的画，花青部分已经很浅或已接近无色。而矿物颜色基本不会褪色，古迹中的那些朱砂仍很鲜艳呢！但有些受潮后会变色，如铅粉，受潮后会变成灰黑色。

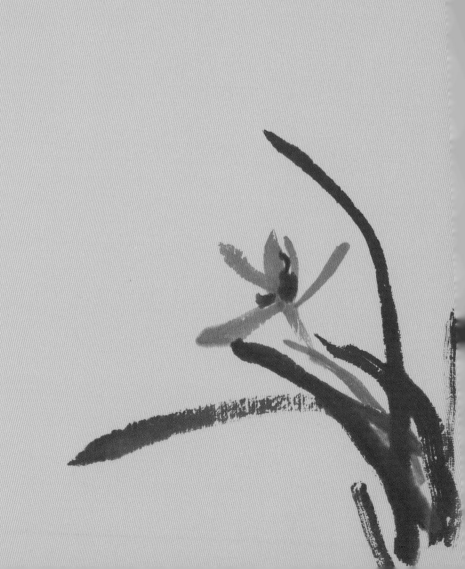

第二章 局部解析

一、花的画法

俯视

仰视

一支兰花

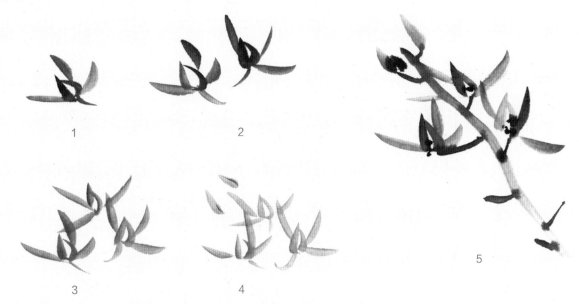

兰花盛开

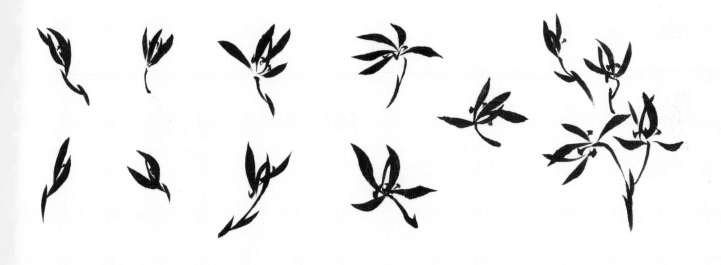

兰蕊

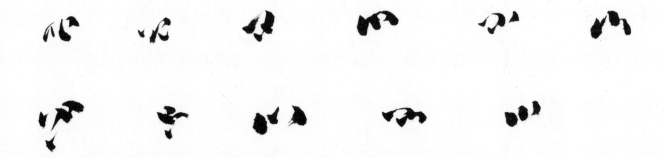

二、叶的画法

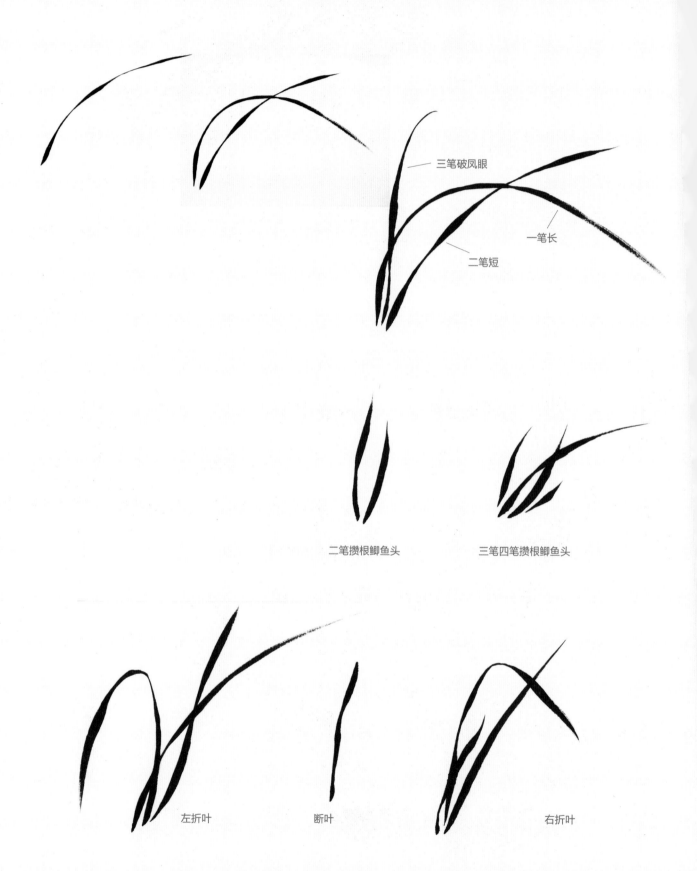

三笔破凤眼

一笔长

二笔短

二笔攒根鲫鱼头　　　　　　三笔四笔攒根鲫鱼头

左折叶　　　　　断叶　　　　　　　右折叶

兰叶组合

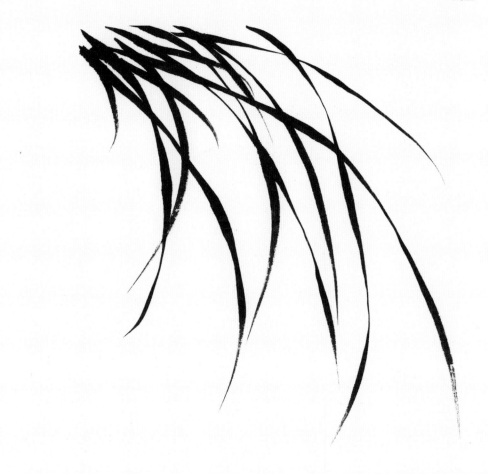

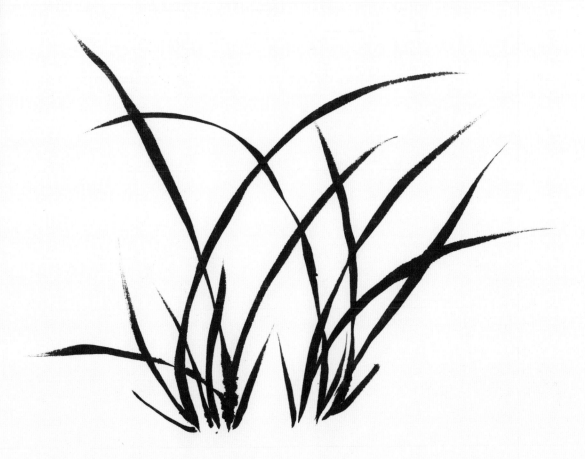

第三章　名作临摹

作品一：临李鱓《兰花》

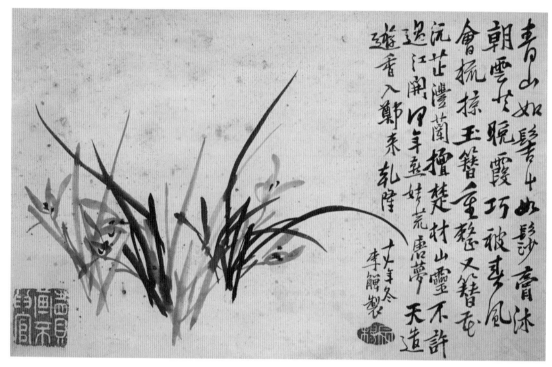

李　鱓　《兰花》

作品介绍：

　　此幅《兰花》为册页小品，用笔纷披纵横，墨色交融，浓淡干湿一任自然，三株兰花各具姿态又互相顾盼，兰叶长短、疏密、聚散于法度中求变化。题款书法占据了画面三分之一的位置，丰富了画面的内容和形式，拓展了诗的意境，诗、书、画、印浑然一体。

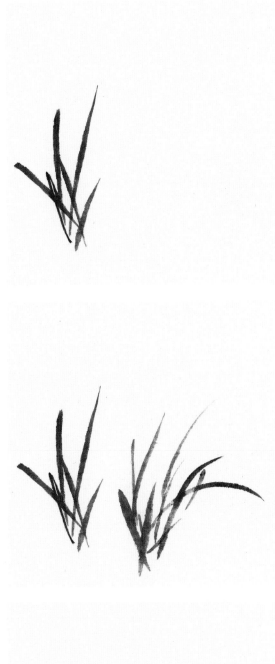

1. 以羊毫笔调稍淡的墨画左边第一组兰叶，注意疏密及长短变化。

2. 画第二组兰叶右侧稍淡的部分，用行草撇法画兰叶，注意笔笔送到。

3. 画第二组兰叶墨色稍重的部分，注意和第一组之间的交错关系。

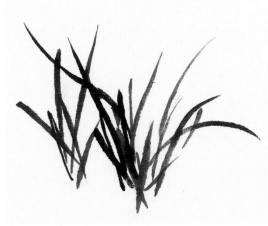

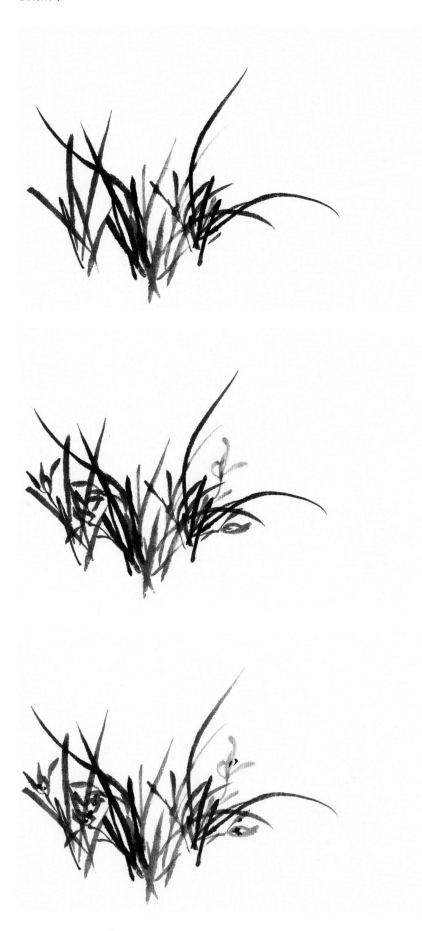

4

5

6

4. 画第三组兰叶，墨色稍重，注意兰叶的主次、长短和收放关系。

5. 画花瓣，注意花瓣的俯仰、向背和墨色细微的变化，笔到意到。

6. 趁湿重墨点花蕊，用笔需灵活多变。

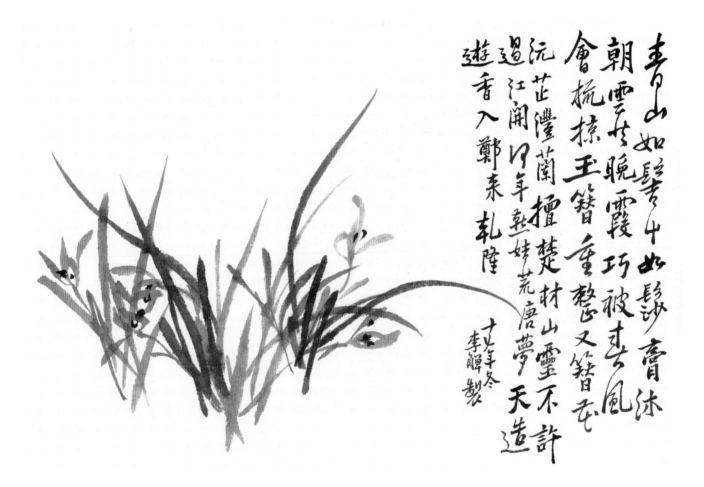

青山如髻草如鬟　薈沭

朝雲半晚霞巧被東風

會梳掠玉簪重整又簪委

沅芷澧蘭擅楚材山靈不許

遏江開叩年艷妹荒唐夢天造

遊香入鄭東　乾隆

丁丑年冬
李鱓製

作品二：临蒲华《兰花》

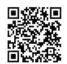

扫码看视频

蒲　华　《兰花》

作品介绍：

　　晚清画家蒲华的此幅作品为山谷溪涧之兰，笔墨清逸，无半点尘俗之气，用笔舒展飘逸，墨色滋润，水墨交融，表现了兰花生于空谷、孤芳自赏的情怀。

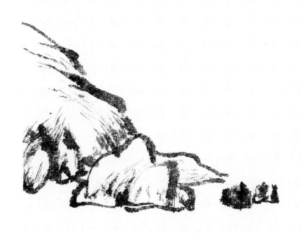

1
2
3

1. 用稍淡的墨勾勒水边的坡石，以山水画石法边勾边皴。

2. 画坡石旁的溪水，线条需灵活多变，不可刻板生硬。

3. 等坡石稍干，以淡墨渲染，注意用笔要有留白，照顾到墨色的虚实关系。

4

5

6

4. 在坡石上用浓墨点苔，注意苔点的聚散和疏密。

5. 以淡墨写花，注意花瓣的偃仰、疏密、聚散，趁湿以浓墨点出花蕊。

6. 以重墨撇兰叶，笔笔到位，笔力送到底，用笔有波折起伏，收放有度，注意长短、粗细、刚柔、疏密的变化。

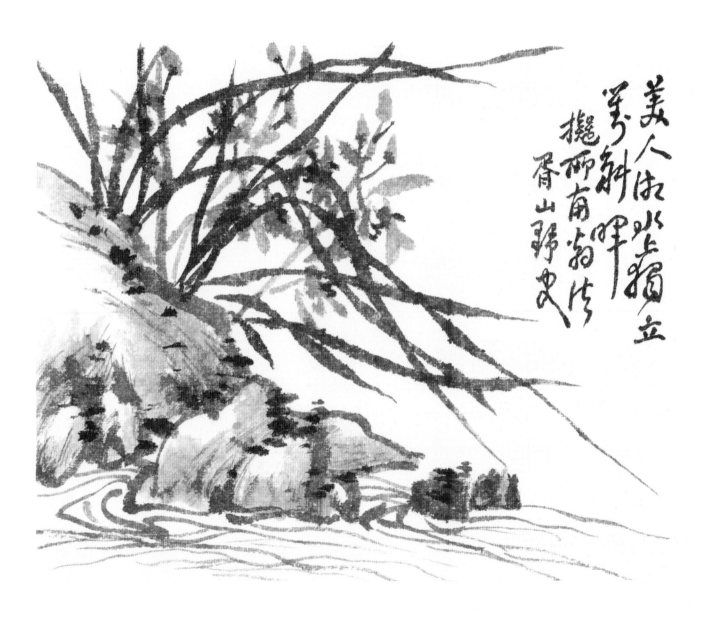

美人依此浮檐立
笔写斜晖
拟丽有翁清
阿山孙史

作品三：临普明《兰图》

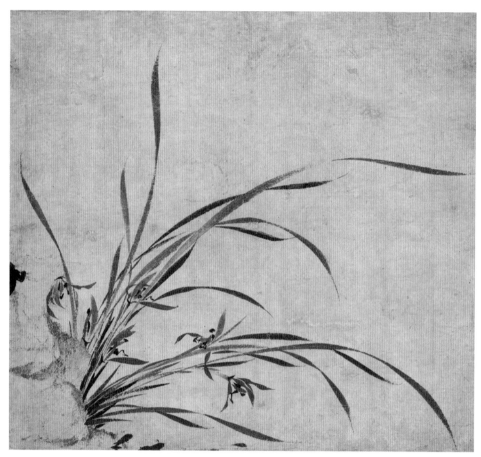

<div align="right">普 明 《兰图》</div>

作品介绍：

此幅《兰图》为元代普明所作。他所作兰花技法讲究，法度严谨，表现手法较为工细和写实。其画兰法利用了书法的用笔，笔力遒劲，用笔圆健，墨法淡雅而不失厚重，气韵苍老而不失窈窕婀娜之姿。

1	2
	3

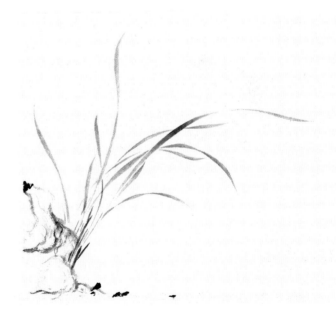

1. 以干墨渴笔画左侧石头，注意用笔不可太实。

2. 顺势以重墨点苔。

3. 画上方一组主体兰叶，用笔沉着稳健，通过用笔的提按和翻转，表现兰叶的向背关系。注意兰叶的主次、长短、疏密和交错关系。

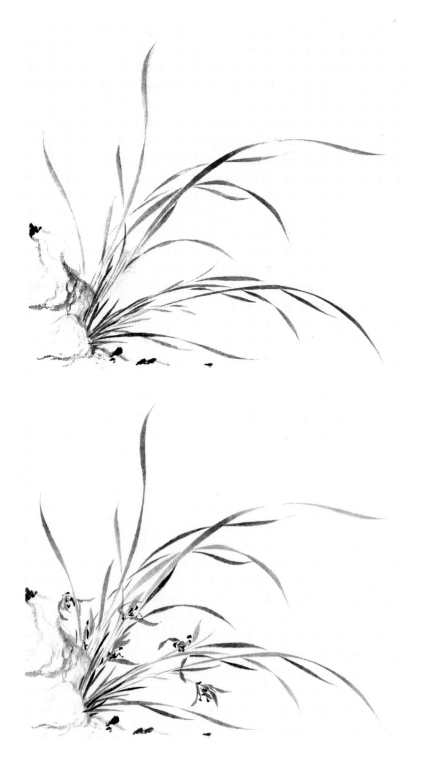

4 / 5

4. 画下面一组兰叶，形态较主要的一组收敛些。

5. 稍淡的墨画花，用笔需丰富灵活。注意花瓣的藏露、收放、聚散和俯仰，并趁湿点花蕊。

作品四：临金继《兰图》

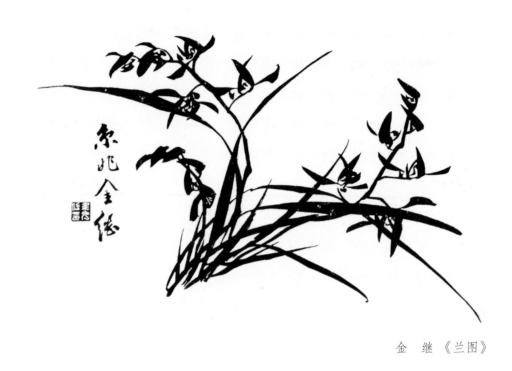

金 继 《兰图》

作品介绍：

　　《芥子园画谱》，曾被誉为"画学之金针"，引导无数初学者循序摹画而得以渐渐步入门庭。当今不少著名的中国画家，回忆起习画之初时，仍以得此画谱而"如获至宝"，可见影响之大。

　　此幅兰花是《芥子园画谱》中较为经典的一幅，它高度概括了兰花的姿态，栩栩如生。

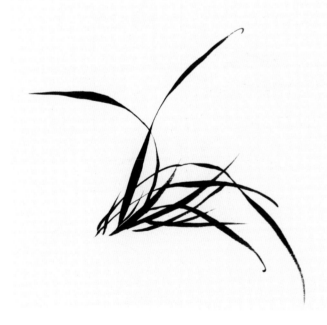

1 | 2
3

1. 将复杂的兰叶分组，审清大势，从最基础的单元开始撇叶，一笔长，二笔短，三笔破凤眼，以此画出第一组兰叶。

2. 在此基础上持续生发，勾出第二组兰叶，注意与第一组的交叉掩映，使它们浑然一体。

3. 撇出长叶，气势开张，恰与前两组短叶形成收放关系。用笔要轻盈飘逸。

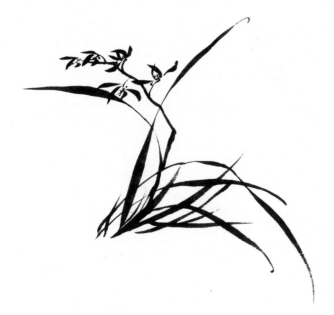

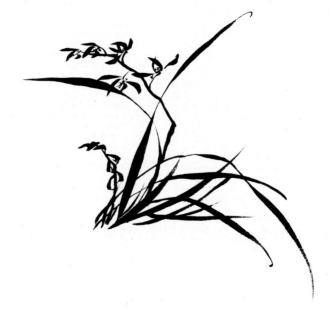

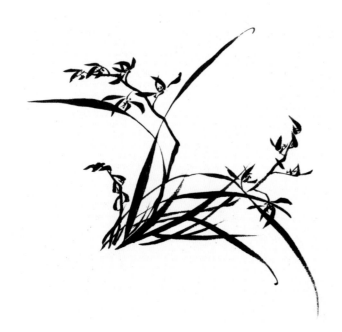

4. 画出上方盛开的一组兰花。花有开合聚散，有将开、未开、已开之别。

5. 画出左下角含苞待放的一组兰花，与画面大势相呼应。

6. 最后，画出右侧一组兰花。三组兰花均呈向左旋转之势，其迎风飞舞之态，呼之欲出。

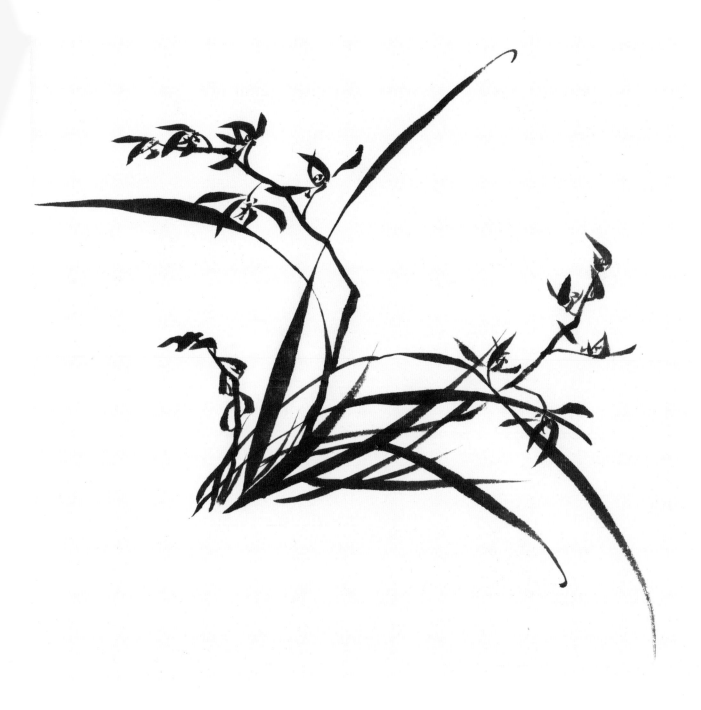

作品五：临郑板桥《九畹兰花图》

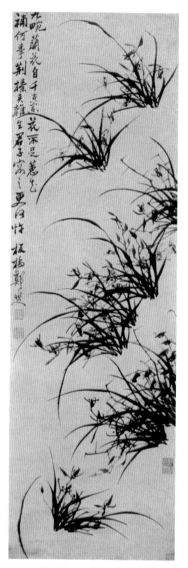

郑板桥 《九畹兰花图》

作品介绍：

　　郑板桥为人正直，不阿权贵。他不仅喜欢画竹，也喜欢画盆兰、峤壁兰和棘刺丛兰。此幅《九畹兰花图》题写诗句为："九畹兰花自千古，兰花不足蕙花补。何事荆棘夹杂生，君子容之更何忤。"这幅兰花层次分明，主次呼应；用笔飘逸生动，力能扛鼎。

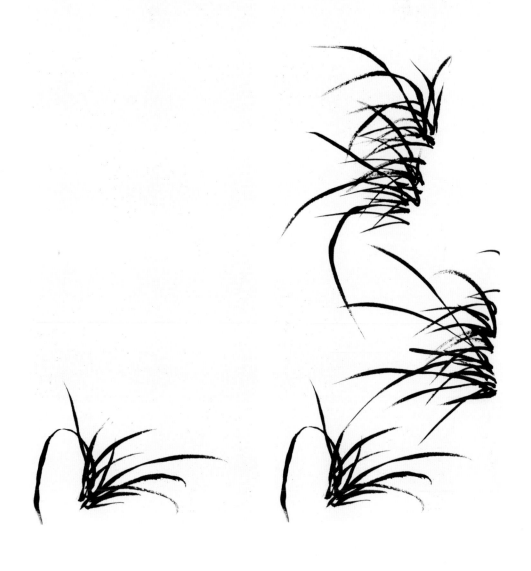

1 | 2

1. 画出左下角一丛兰叶。大势向右上空白处伸展，与第二丛兰叶根部气脉相贯通。

2. 顺势画出右侧兰叶和中间兰叶。第二丛兰叶较第一丛更为舒展，与第一丛既是呼应，也是对比。中间数丛挤作一堆，与前两丛是聚散关系的调节。

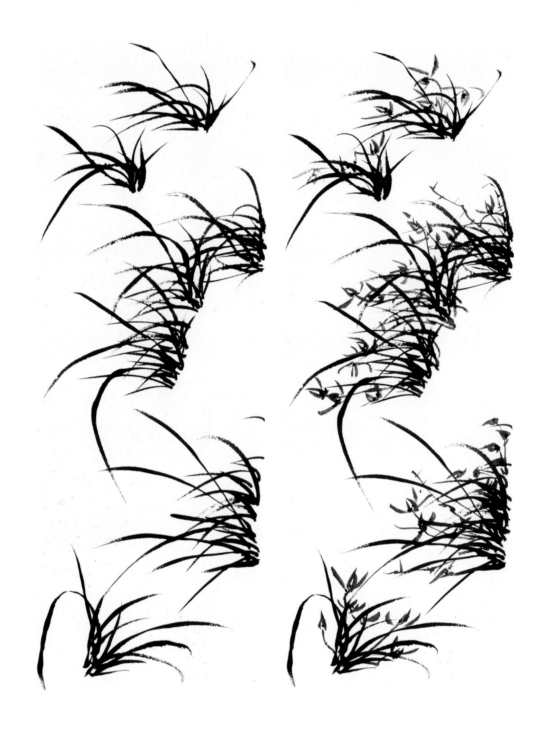

3 | 4

3. 画出顶部兰叶。这两丛兰较细小，兰叶也较短，提示出由空间关系变化带来的视觉变化。

4. 最后，补上兰花并点蕊。兰花姿态生动，如几丛兰叶中跳动的火苗，使整个画面顿时生动、鲜活起来。

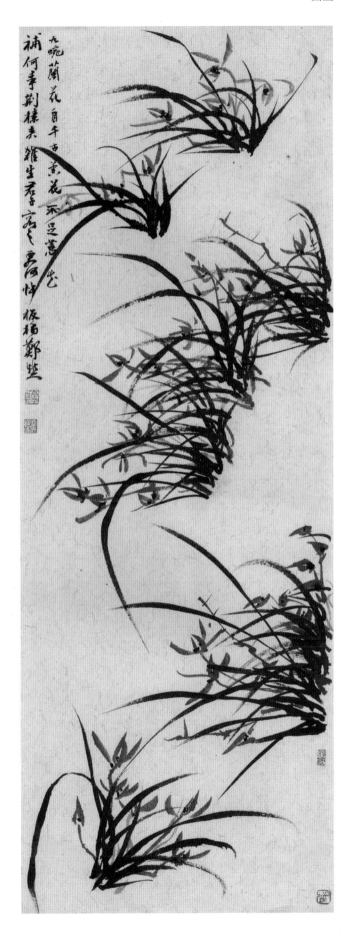

作品六：临诸升《兰竹图册》

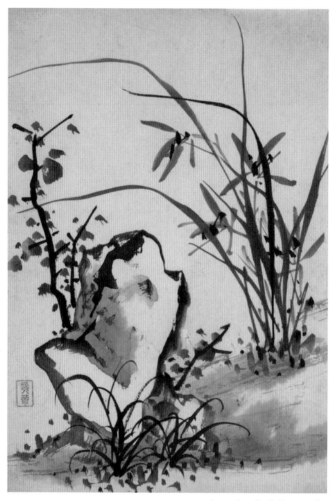

诸　升　《兰竹图册》

作品介绍：

　　诸升，字日如，号曦庵，仁和（今杭州）人。清代画家。善画兰石，师鲁得之，所绘雪竹尤佳。

　　这幅兰草墨法秀润，行笔潇洒，石块顿挫有力，苔点挑剔老辣，画面构图层次井然。

$\dfrac{1}{2}$

1. 用硬毫秃笔浓淡墨勾出石块、地坡，石块轮廓顿挫转折，笔法老硬；地坡用轻快之笔挥扫，似线似皴，注意疏密组织。

2. 浓墨画坡草两丛，石后穿出枯枝三茎，一长两短。

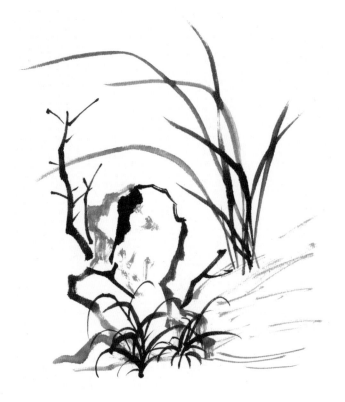

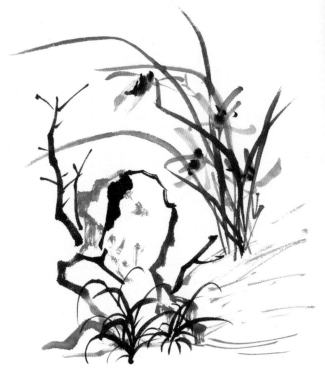

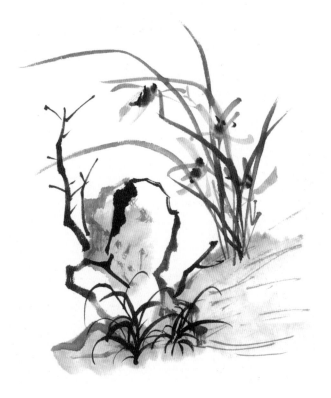

3	4
5	

3. 浓淡墨勾兰叶。自根向稍撇出，与石块呈回旋之势。

4. 淡墨点花，在花瓣未干时以浓墨点蕊。注意疏密、向背、穿插、浓淡的变化。

5. 淡墨染出石块、地坡的阴阳凸凹，增强体积与层次感。

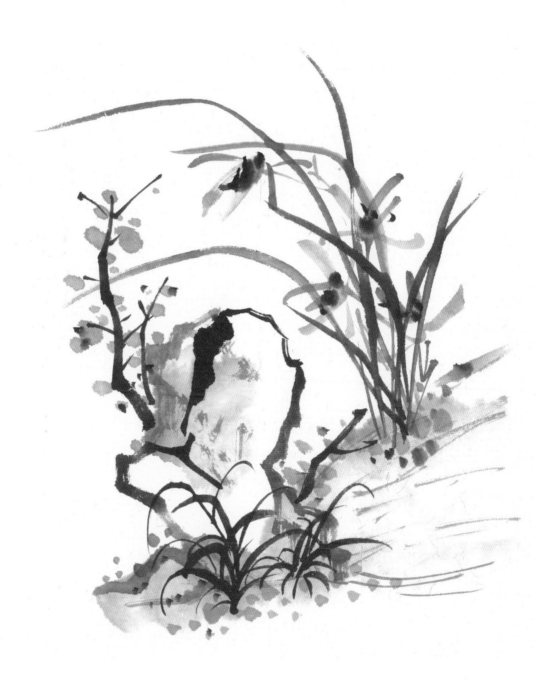

6. 用硬毫秃笔点苔加叶，浓淡疏密，横竖自然，以老辣之笔表现出兰草的清润挺秀、生机无限。

作品七：临陈元素《幽兰赋图》

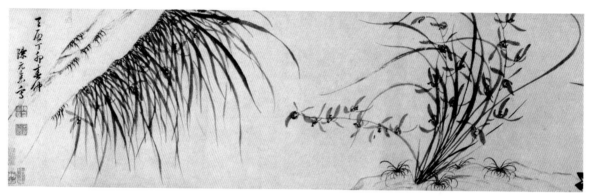

<div align="right">陈元素 《幽兰赋图》</div>

作品介绍：

　　陈元素，生卒年不详，明代书画家，字古白、孝平、金刚，号素翁、处廓先生，私谥贞文先生，南直隶苏州府长洲（今江苏苏州）人，万历诸生。早负才名，工诗文，尤善书法，楷法欧阳，草入二王之室。工山水，尤善写兰，得文徵明之秀媚。有《古今名将传》《南牖日笺》。

　　这幅《幽兰赋图》精细中带工拙，兰叶用笔中侧互用，写兰花以中、淡墨为主，线条转折轻松自如，流利秀劲，熟练中又见生拙。画中山石以淡墨、干笔勾勒为多，不加渲染，皴法较少，以此来烘托兰花，整体笔墨湿润中见干枯。其间墨兰兰叶偃仰，墨花横溢，超然出尘，有楚畹清芬之致，得文徵明之秀媚，而更气厚力沉，可谓青出于蓝。

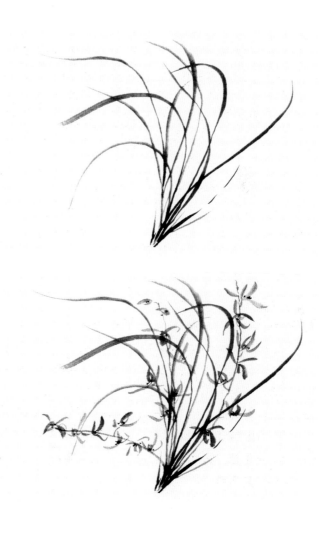

1
—
2

1. 用灵动飘逸的线勾出右下角兰叶。注意线条轻快，但韧而有力，若飞若动。

2. 画出兰花三茎。花形婀娜曼妙，秀雅异常。花茎、花叶均呈左旋之势，花、叶生动如活。

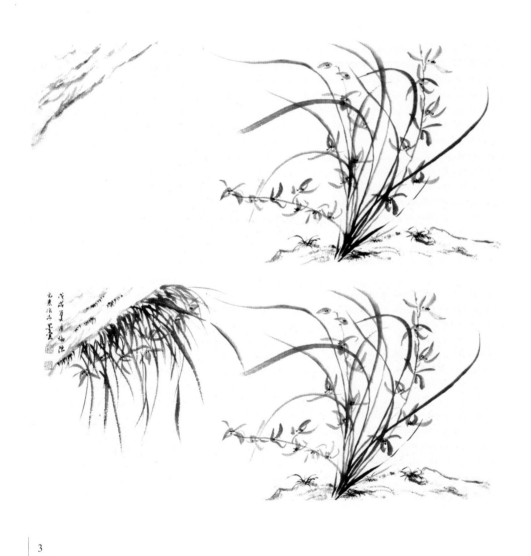

　　3. 用干笔淡墨勾出左上角岩石和石上小草。用笔需恬淡轻松，勾皴一体，一气呵成。

　　4. 添画石上小草与下垂的一丛兰草，兰叶稍直而短。两丛兰一俯一仰，极有情致。

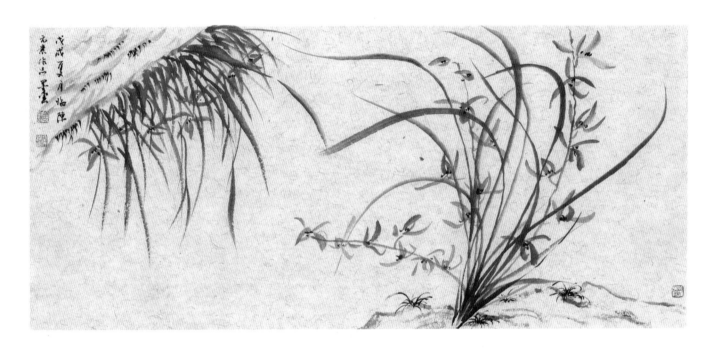

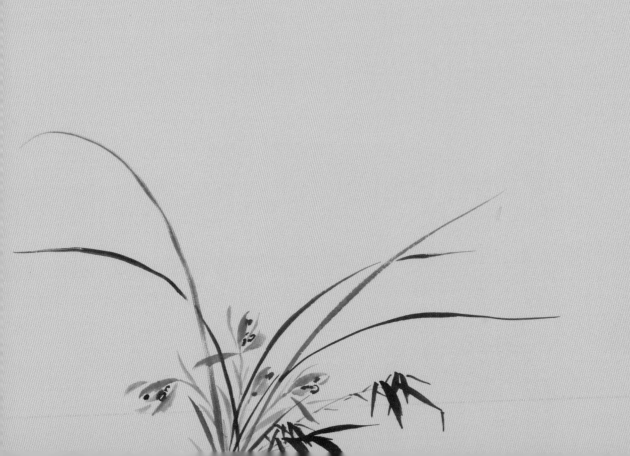

第四章 创作欣赏

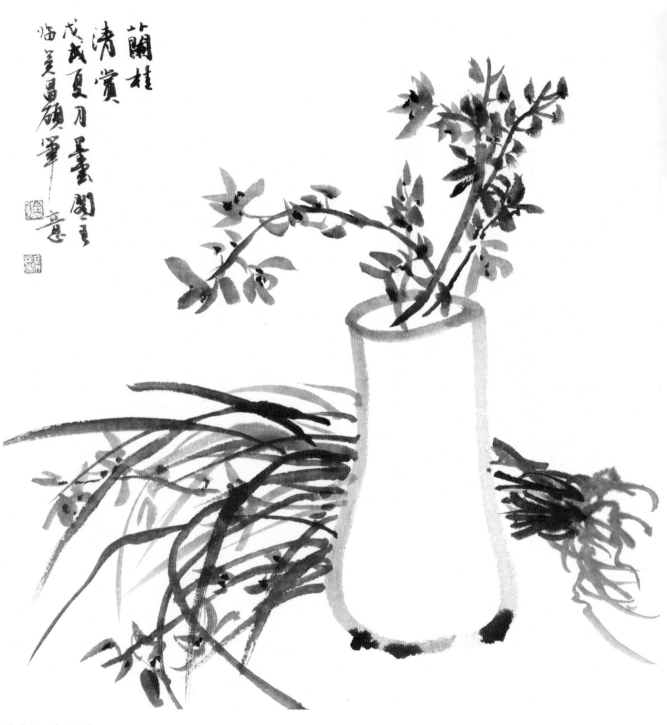

帅伟钢 《清香》

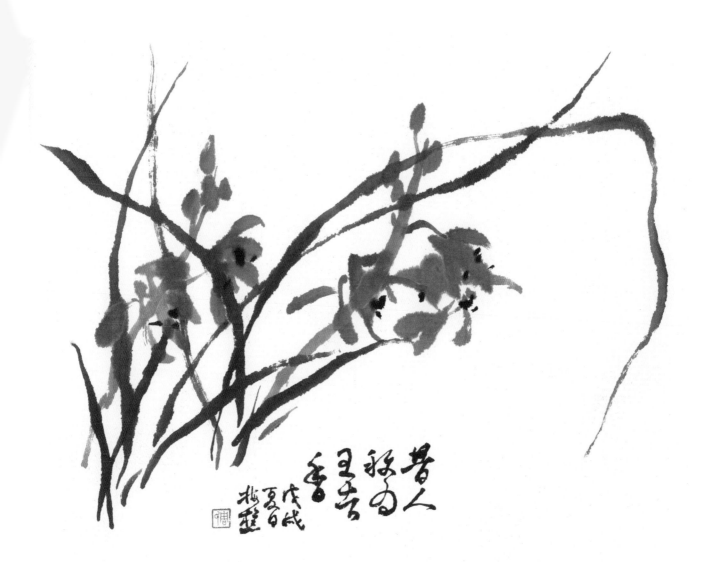

周梅元 《王者香》

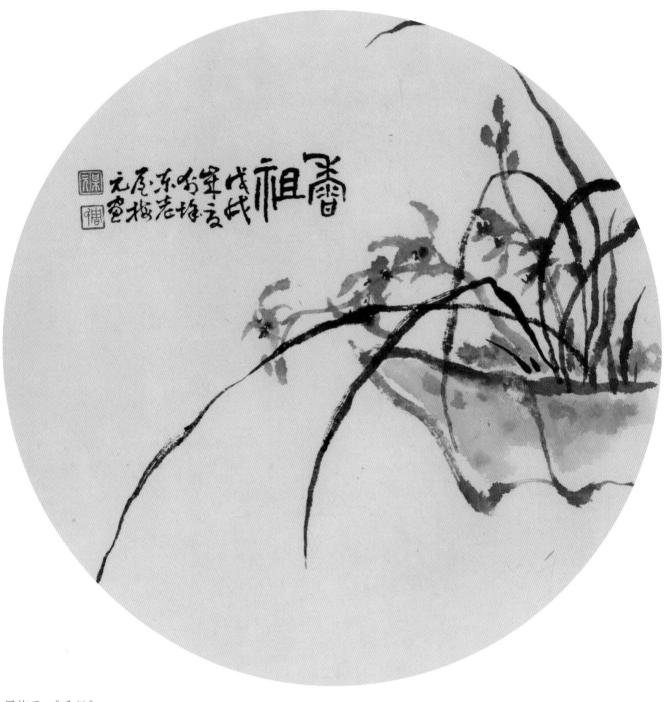

周梅元 《香祖》

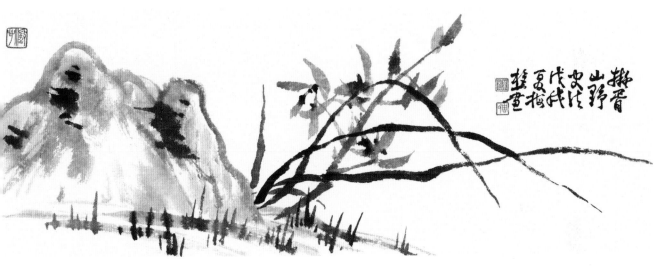

周梅元 《空谷幽兰》

扫码看视频

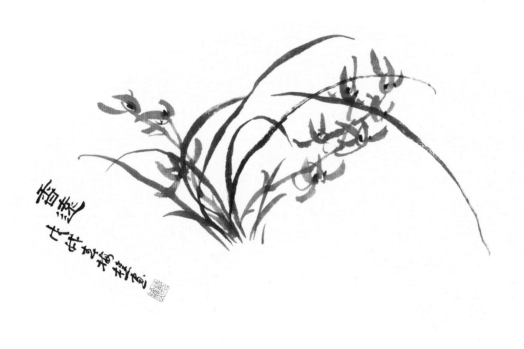

周梅元 《香远》

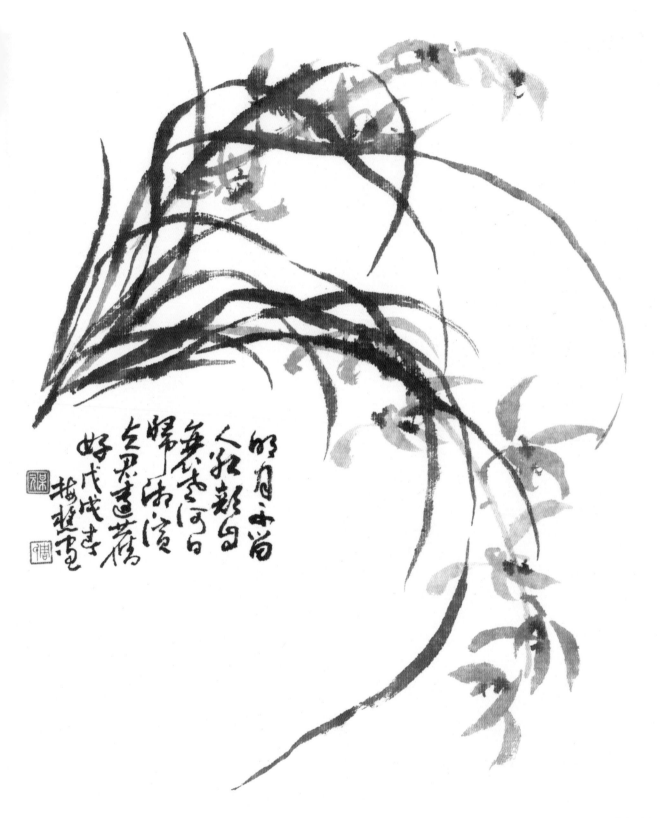

周梅元 《湘兰》

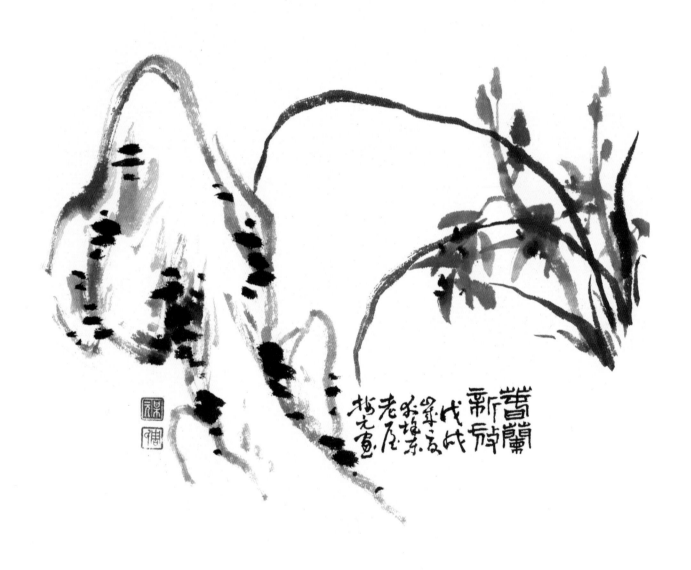

周梅元 《春兰新放》

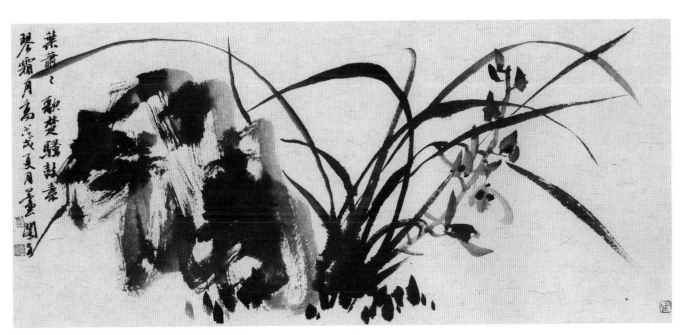

帅伟钢 《兰石图》

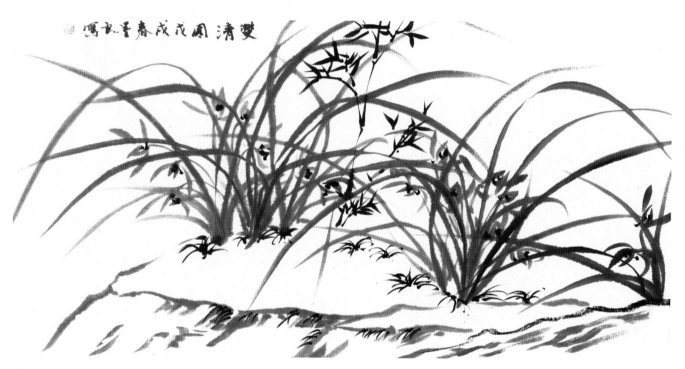

帅伟钢 《双清图》

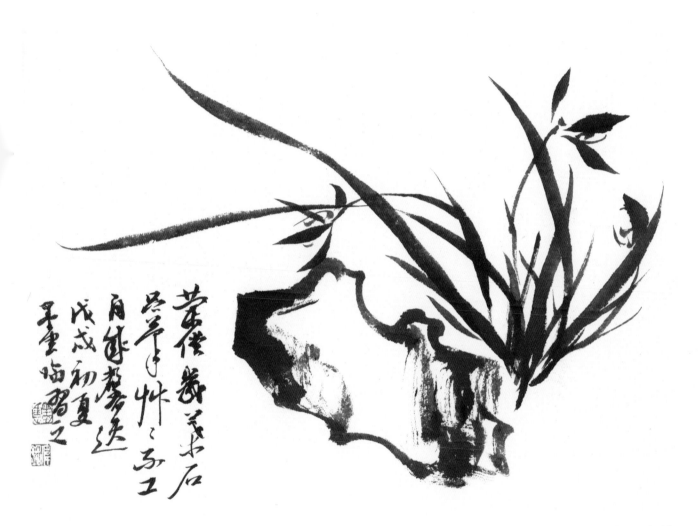

帅伟钢 《兰》

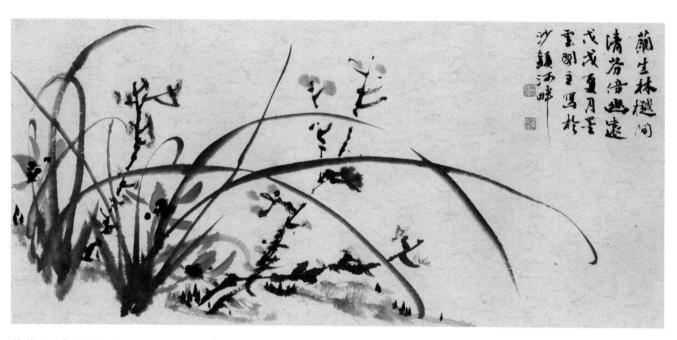

帅伟钢 《兰生空谷》

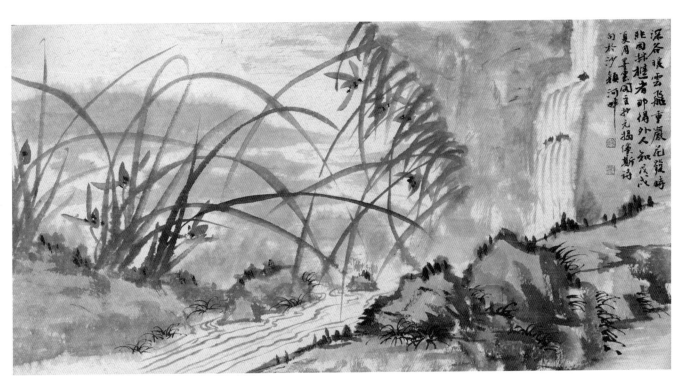

帅伟钢 《幽兰》

第五章 历代名作

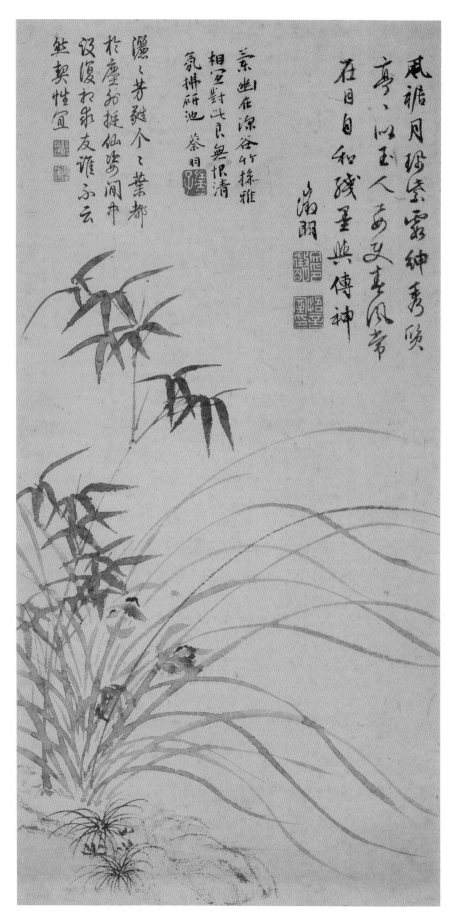

文徵明 《兰竹图》

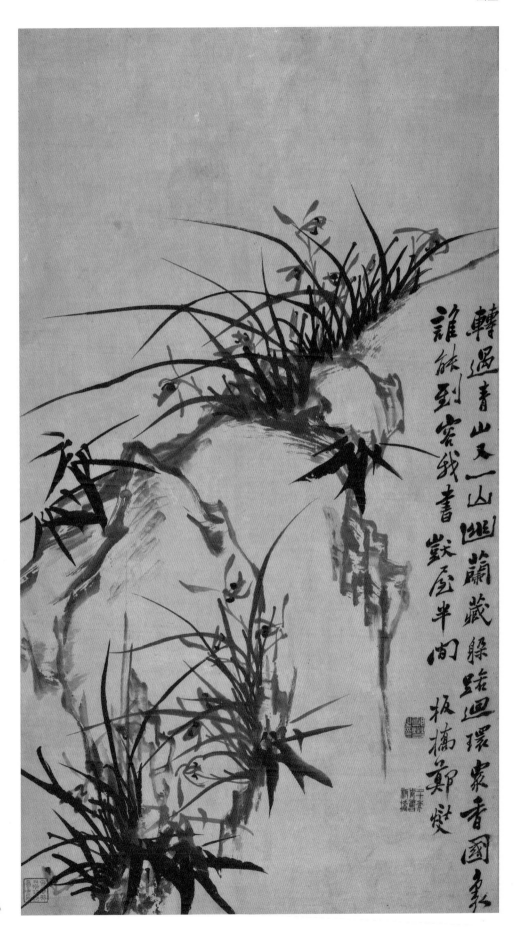

郑板桥 《幽兰图》

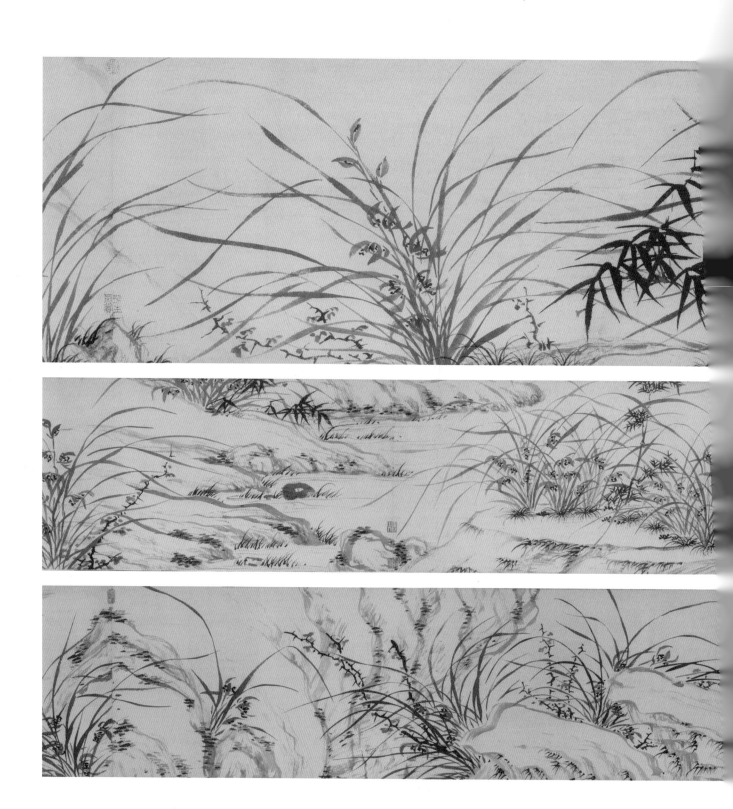

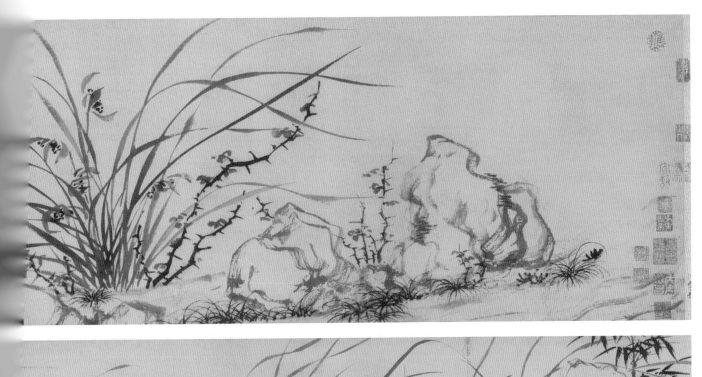

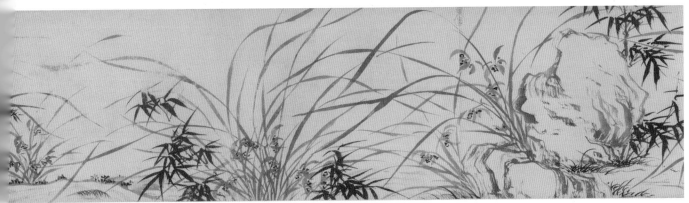

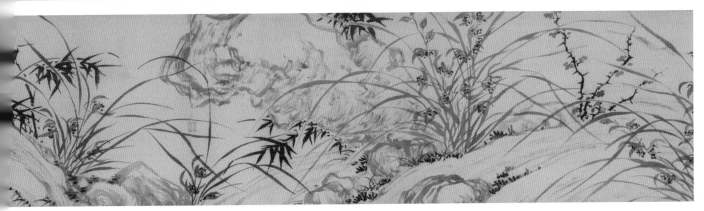

文徵明 《漪兰竹石图》

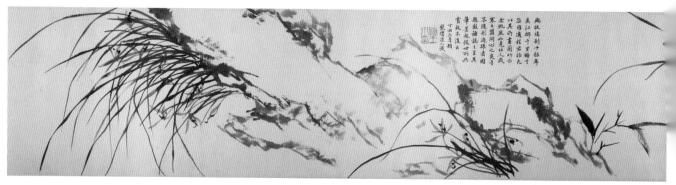

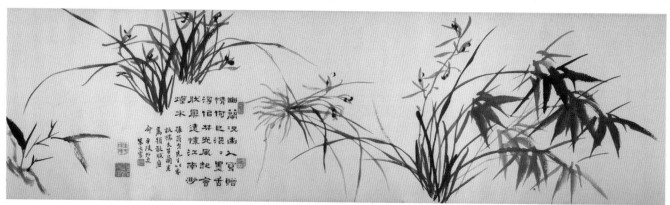

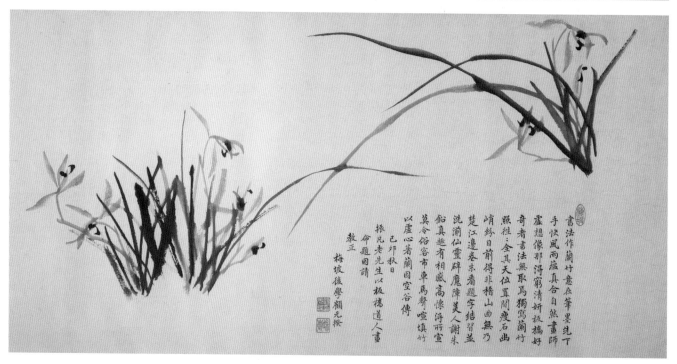

郑板桥 《兰竹图卷》

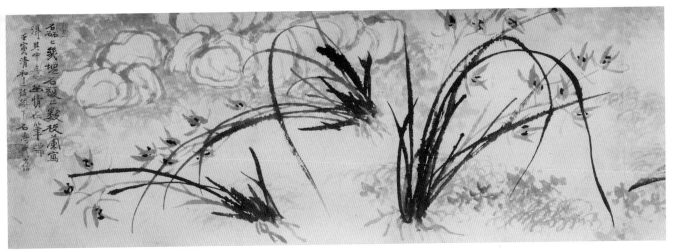

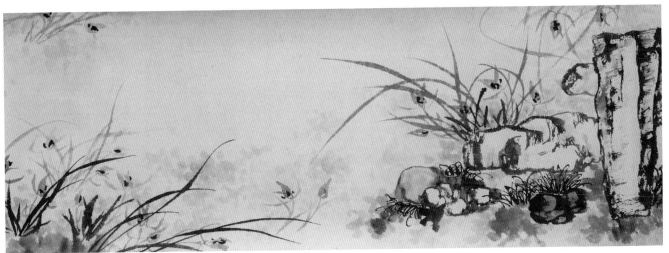

石　涛　《醴浦遗佩卷》

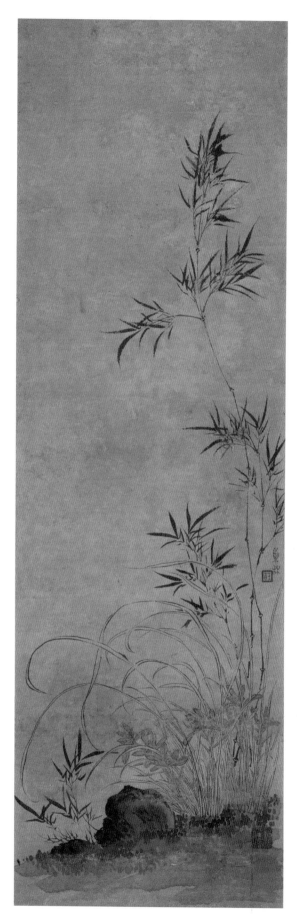

汪士慎 《兰竹石图轴》

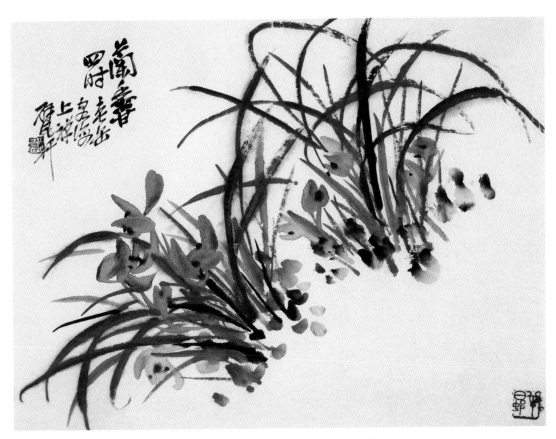

吴昌硕 《兰草图》

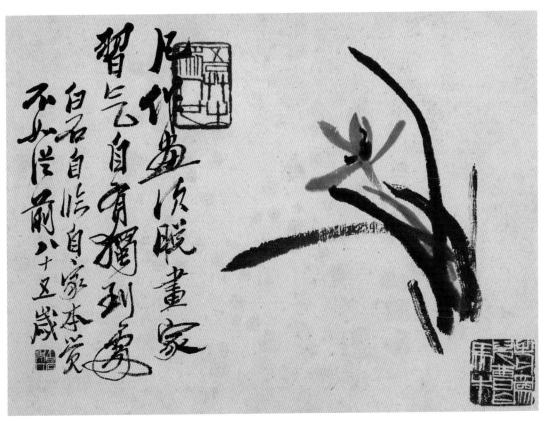

齐白石 《兰》

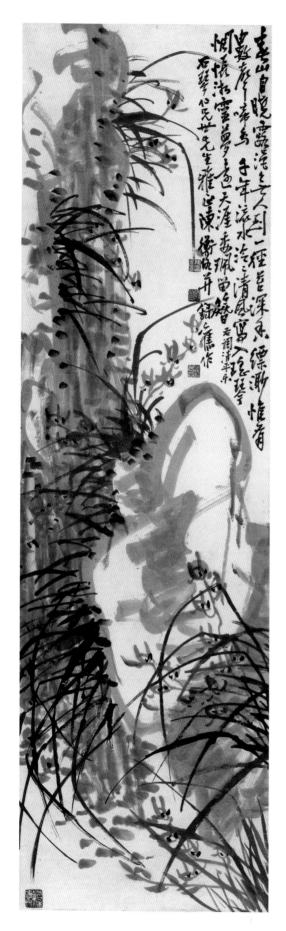

陈师曾 《兰石图》

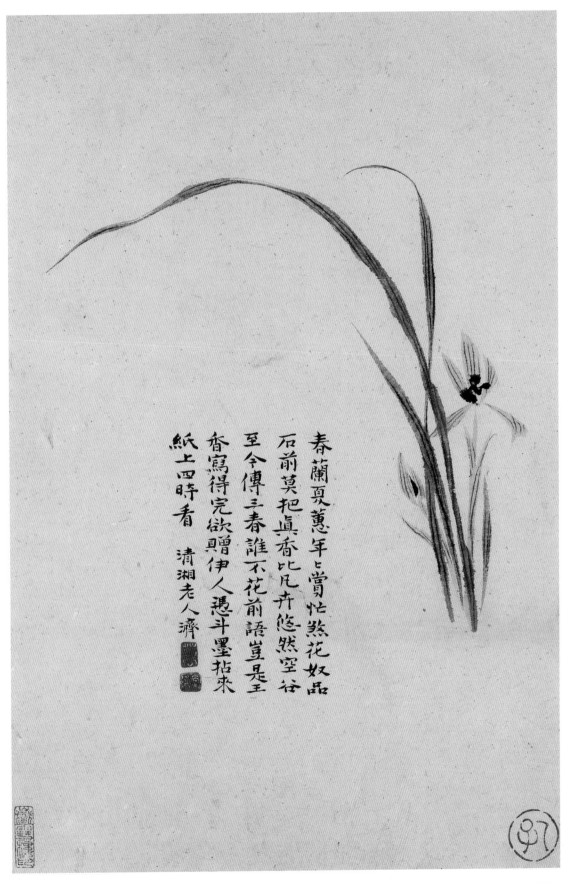

石　涛　《花卉册十帧》

第六章　题款诗句

1. 习习谷风，以阴以雨。之子于归，远送于野。何彼苍天，不得其所。逍遥九州，无所定处。世人暗蔽，不知贤者。年纪逝迈，一身将老。

——春秋 孔丘《猗兰操》

2. ①绿叶兮素华，芳菲菲兮袭予。②秋兰兮青青，绿叶兮紫茎。

——战国 屈原《楚辞·九歌·少司命》

3. ①扈江离与辟芷兮，纫秋兰以为佩。②时暖暖其将罢兮，结幽兰而延伫。③户服艾以盈要兮，谓幽兰其不可佩。④兰芷变而不芳兮，荃蕙化而为茅。

——战国 屈原《离骚》

4. 猗猗秋兰，植彼中阿。有馥其芳，有黄其葩。虽曰幽深，厥美弥嘉。之子之远，我劳如何！

——东汉 张衡《怨篇》

5. 幽兰生前庭，含薰待清风。清风脱然至，见别萧艾中。行行失故路，任道或能通。觉悟当念还，鸟尽废良弓。

——东晋 陶渊明《饮酒·十七》

6. 荣荣窗下兰，密密堂前柳。初与君别时，不谓行当久。出门万里客，中道逢嘉友。未言心先醉，不在接杯酒。兰枯柳亦衰，遂令此言负。

——东晋 陶渊明《拟古九首·其一》（节选）

7. 清旦索幽异，放舟越坰郊。莓莓兰渚急，藐藐苔岭高。石室冠林陬，飞泉发山椒。虚泛径千载，峥

嵘非一朝。乡村绝闻见，樵苏限风霄。微戎无远览，总笄羡升乔。灵域久韬隐，如与心赏交。合欢不容言，摘芳弄寒条。

——东晋 谢灵运《石室山》

8. 寻常诗思巧如春，又喜幽亭蕙草新。本是馨香比君子，绕栏今更为何人？

——唐 杜牧《和令狐侍御赏蕙草》

9. 幽植众能知，贞芳只暗持。自无君子佩，未是国香衰。白露沾长早，青春每到迟。不知当路草，芳馥欲何为。

——唐 崔涂《幽兰》

10. 山中兰叶径，城外李桃园。岂知人事静，不觉鸟声喧。

——唐 王勃《春庄》

11. 兰若生春夏，芊蔚何青青。幽独空林色，朱蕤冒紫茎。迟迟白日晚，袅袅秋风生。岁华尽摇落，芳意竟何成！

——唐 陈子昂《感遇·其二》

12. 孤兰生幽园，众草共芜没。虽照阳春晖，复悲高秋月。飞霜早淅沥，绿艳恐休歇。若无清风吹，香气为谁发？

——唐 李白《古风·其三十八》

13. 兰之猗猗，扬扬其香。不采而佩，于兰何伤。今天之旋，其曷为然。我行四方，以日以年。雪霜贸贸，

荞麦之茂。子如不伤，我不尔觐。荞麦之茂，荞麦之有。君子之伤，君子之守。

——唐 韩愈《琴操十首·猗兰操》

14.种兰不种艾，兰生艾亦生。根荄相交长，茎叶相附荣。香茎与臭叶，日夜俱长大。锄艾恐伤兰，溉兰恐滋艾。兰亦未能溉，艾亦未能除。沉吟意不决，问君合何如。

——唐 白居易《问友》

15.春兰如美人，不采羞自献。时闻风露香，蓬艾深不见。丹青写真色，欲补《离骚传》。对之如灵均，冠佩不敢燕。

——宋 苏轼《题杨次公春兰》

16.健碧缤缤叶，斑红浅浅芳。幽香空自秘，风肯秘幽香。

——宋 杨万里《咏兰》

17.今花得古名，旖旎香更好。适意欲忘言，尘编讵能考。

——宋 朱熹《蕙》

18.深林不语抱幽贞，赖有微风递远馨。开处何妨依藓砌，折来未肯恋金瓶。孤高可把供诗卷，素淡堪移入卧屏。莫笑门无佳子弟，数枝濯濯映阶庭。

——宋 刘克庄《兰》

19.六月衡湘暑气蒸，幽香一喷冰人清。曾将移

入浙西种，一岁才华一两茎。

——宋 赵孟坚《题墨兰图》

20.钟得至清气，精神欲照人。抱香怀古意，恋国忆前身。空色微开晓，晴光淡弄春。凄凉如怨望，今日有遗民。

——宋 郑思肖《墨兰》

21.赤节红芳楚泽春，心期千载一灵均。不知何代为茅塞，谁认高枝细细纫。

——元 吴澄《题墨兰图》

22.飞琼散天葩，因依空岩侧。守墨聊自韬，不与众草碧。

——元 袁桷《墨兰》

23.猗兰幽人操，绿竹君子德。夭夭彼棘心，胡为久吾侧。

——元 黄溍《题赵公画兰竹》

24.谓香辞迫求，曰色却媚爱。执德非固然，何用结为佩。

——元 杨载《墨兰》

25.滋兰九畹空多种，何似墨池三两花。近日国香零落尽，王孙芳草遍天涯。

——元 张雨《题仲穆墨兰》

26.吴兴二赵俱已矣，雪窗因以专其美。不须百亩树芳菲，霜毫扫动光风起。大花哆唇如笑人，小花敛媚如羞春。翠影飘飘舞轻浪，正色不染湘江尘。湘江雨冷暮烟寂，欲问三闾杳无迹。忾慷不忍读《离骚》，目极飞云楚天碧。

——元 王冕《明上人画兰图》

27.舳棹风下东吴舟，杯土移入漳泉秋。初疑紫莛攀翠凤，恍如绿绶萦青虬。猗猗九畹易消歇，奕奕百亩多淹留。轩窗相逢与一笑，交结三友成风流。

——元 吴镇《兰》

28.一干生数花，春风折香玉。持之赠所思，幽人在空谷。

——元 柯九思《题画蕙》

29.秋风兰蕙化为茅，南国凄凉气已消。只有所南心不改，泪泉和墨写《离骚》。

——元 倪瓒《题郑所南兰》

30.兰生幽谷中，倒影还自照。无人作妍媛，春风发微笑。

——元 倪瓒《兰》

31.绿水唯应漾白苹，胭脂只念点朱唇。自从画得湘兰后，更不闲题与俗人。

——明 徐渭《水墨兰花》

32.灵根珍重自瓯东，绀碧吹香玉两丛。和露纫为湘水佩，凌风如到蕊珠宫。谁言别有幽贞在，我已相忘臭味中。老去相如才思减，临窗欲赋不能工。

——明 义徵明《客赠闽兰秋来忽发两丛清香可爱》

33.莫讶春光不属侬，一香已足压千红。总令摘向韩娘袖，不作人间脑麝风。

——明 徐渭《兰》

34.草堂安得有琳琅，傍案猗兰奕叶光。千里故人来解佩，一窗幽意自生香。梦回凉月瓯江远，思入秋风楚畹长。渐久不闻余冽在，始知身境两相忘。

——明 文徵明《泽兰图》

35.千古幽贞是此花，不求闻达只烟霞。采樵或恐通来路，更取高山一片遮。

——清 郑燮《高山幽兰》